zhōng　rì　wén

中日文版
基礎級

華語文書寫能力
習字本

依國教院三等七級分類，
含日文釋意及筆順練習

3

QR Code

Chinese × Japanese

練字的
基本功

練習寫字前的準備 *To Prepare*

在開始使用這本習字帖之前，有些基本功需要知曉。中文字不僅發音難，寫起來更是難，但在學習之前，若能遵循一些注意事項，相信有事半功倍效果。

◆ 安靜的地點，愉快的心情

寫字前，建議選擇一處安靜舒適的地點，準備好愉快的心情來學寫字。心情浮躁時，字寫不好也練不好。因此寫字時保持良好的心境，可以有效提高寫字、認字的速度。而安靜的環境更能為有效學習加分。

◆ 正確坐姿

❶ **坐正坐直**：身體不要前傾或後仰，更不要駝背，甚至是歪斜一邊。屁股坐好坐滿椅子，讓身體跟大腿成 90 度，需要時不妨拿個靠背墊讓自己坐好。

❷ **調整座椅高度**：座椅與桌子的高度要適宜，建議手肘與桌面同高，且坐好時，身體與桌子的距離約在一個拳頭為佳。

❸ **雙腳能舒服的平放地面**：除了手肘與桌面要同高外，雙腳與地面也要注意。建議雙腳能舒服的平踏地面，如果不行，建議可以用一個腳踏板來彌補落差。

腹部與書桌保持一個拳頭距離

◆ 握筆姿勢

❶ 大拇指以右半部指腹接觸筆桿，輕鬆地自然彎曲。

❷ 食指最末指節要避免過度彎曲，讓握筆僵硬。

❸ 筆桿依靠在中指的最後一個指節，中指則與後兩指自然相疊不分離。

❹ 掌心是空的，手指不能貼著掌心。

❺ 筆斜靠於食指根部，勿靠著虎口。

食指拇指相對，食指可略下一點

筆斜靠於食指根部，勿靠著虎口

掌心是空的，手指不能貼著掌心

兩指均彎曲二段

◆ 基礎筆畫

「筆畫」觀念在學寫中文字是相當重要的，如果筆畫的觀念清楚，之後面對不同的字，就能順利運筆。
因此，建議讀者在進入學寫中文字之前，先從「認識筆畫」開始吧！

一	丨	丶	丿	亅	㇏	𠃌	㇄	㇖	㇆
橫	豎	點	撇	挑	捺	橫折	豎折	橫鉤	橫撇
一	丨	丶	丿	亅	㇏	𠃌	㇄	㇖	㇆
一	丨	丶	丿	亅	㇏	𠃌	㇄	㇖	㇆
一	丨	丶	丿	亅	㇏	𠃌	㇄	㇖	㇆

豎挑	豎鈎	斜鈎	臥鈎	彎鈎	橫折鈎	橫曲鈎	豎曲鈎	豎撇	橫斜鈎
」	し	し	○	」	ㄱ	乙	し	丿	て
」	し	し	○	」	ㄱ	乙	し	丿	て
」	し	し	○	」	ㄱ	乙	し	丿	て

ㄴ	ㄥ	ㄑ	ㄟ	ㄥ	ㄣ	ㄅ	ㄋ			
撇橫	撇挑	撇頓點	長頓點	橫折橫	豎橫折	豎橫折鈎	橫撇橫折鈎			
ㄴ	ㄥ	ㄑ	ㄟ	ㄥ	ㄣ	ㄅ	ㄋ			
ㄴ	ㄥ	ㄑ	ㄟ	ㄥ	ㄣ	ㄅ	ㄋ			
ㄴ	ㄥ	ㄑ	ㄟ	ㄥ	ㄣ	ㄅ	ㄋ			

筆順基本原則

依據教育部《常用國字標準字體筆順手冊》基本法則，歸納的筆順基本法則有 17 條：

◆ **自左至右：**

凡左右並排結體的文字，皆先寫左邊筆畫和結構體，再依次寫右邊筆畫和結構體。

如：川、仁、街、湖

◆ **先橫後豎：**

凡橫畫與豎畫相交，或橫畫與豎畫相接在上者，皆先寫橫畫，再寫豎畫。

如：十、干、士、甘、聿

◆ **先上後下：**

凡上下組合結體的文字，皆先寫上面筆畫和結構體，再依次寫下面筆畫和結構體。

如：三、字、星、意

◆ **先撇後捺：**

凡撇畫與捺畫相交，或相接者，皆先撇而後捺。如：交、入、今、長

◆ **由外而內：**

凡外包形態，無論兩面或三面，皆先寫外圍，再寫裡面。

如：刀、勻、月、問

◆ **先中間，後兩邊：**

豎畫在上或在中而不與其他筆畫相交者，先寫豎畫。

如：上、小、山、水

◆ 橫畫與豎畫組成的結構，最底下與豎畫相接的橫畫，通常最後寫。

　　如：王、里、告、書

最底下與豎畫相接的橫畫 → **最後寫**

◆ 橫畫在中間而地位突出者，最後寫。

　　如：女、丹、母、毋、冊

橫畫在中間 → **最後寫**

◆ 四圍的結構，先寫外圍，再寫裡面，底下封口的橫畫最後寫。

　　如：日、田、回、國

◆ 點在上或左上的先寫，點在下、在內或右上的，則後寫。

　　如：卜、為、叉、犬

在上或左上的先寫 **在下、在內或右上的後寫**

◆ 凡從戈之字，先寫橫畫，最後寫點、撇。

　　如：成、戒、戍、咸

先寫橫畫 **最後寫點、撇**

◆ 撇在上，或撇與橫折鉤、橫斜鉤所成的下包結構，通常撇畫先寫。

　　如：千、白、用、凡

◆ 橫、豎相交，橫畫左右相稱之結構，通常先寫橫、豎，再寫左右相稱之筆畫。

　　如：來、垂、喪、乘、舌

◆ 凡豎折、豎曲鉤等筆畫，與其他筆畫相交或相接而後無擋筆者，通常後寫。

　　如：區、臣、也、比、包

◆ 凡以 ㇏ 為偏旁結體之字，通常 ㇏ 最後寫。

　　如：廷、建、返、迷

◆ 凡下托半包的結構，通常先寫上面，再寫下托半包的筆畫。

　　如：凶、函、出

先寫上面 **再寫下托半包的筆畫**

◆ 凡字的上半或下方，左右包中，且兩邊相稱或相同的結構，通常先寫中間，再寫左右。

　　如：兜、學、樂、變、贏

中日文版
基礎級

3

dīng | 天干の4番め。成人男性。人口。

丁 丁

丁 丁 丁 丁 丁 丁 丁

rù | 「出」の対語、外から入ってくる。侵入する。入場する。収入。

入 入

入 入 入 入 入 入

chā | ばつをつける。フォークで料理などをさす。フォーク。

叉 叉 叉

叉 叉 叉 叉 叉 叉

tǔ | 泥。領土、土地。地方的である。田舎っぺ。

土 土 土

土 土 土 土 土 土

寸

cùn 長さの単位。極めて小さいこと。わずか。

寸 寸 寸

寸 寸 寸 寸 寸 寸

介

jiè 紹介する。媒介。懸念する、気にする。正直で真率である。

介 介 介 介

介 介 介 介 介 介

切

qiè ぴったりする。すべて。関係などが密接である。決して…ない。

切 切 切 切

切 切 切 切 切 切

qiē 物を切る。

及

jí …と…、…及び…。間に合う。及ぼす。

及 及 及

及 及 及 及 及 及

反

fǎn 「正」の対語。反対する。反省する。いつもの事と違った状態。

反反反反

反 反 反 反 反 反

夫

fū おっと。成年の男の子。工夫を凝らす。仕事に従事する。

夫 夫 夫 夫

夫 夫 夫 夫 夫 夫

戸

hù 窓。家。口座。戸外。

戸 戸 戸 戸

戸 戸 戸 戸 戸 戸

支

zhī 支持する。支配する。支払う。支店、支社。

支 支 支 支

支 支 支 支 支 支

且

qiě ｜ 一応。しばらく。なお。一方では。さらに。そして。

且 且 且 且 且

且 且 且 且 且 且

世

shì ｜ 世界。この世。人の一生。一般は 30 年を 1 世代と数える。

世 世 世 世 世

世 世 世 世 世 世

主

zhǔ ｜ 「賓客」の対語。主な。持ち主、店主。担当する。個人の定見。

主 主 主 主 主

主 主 主 主 主 主

付

fù ｜ お金などを払う。つき。

付 付 付 付 付

付 付 付 付 付 付

代 | dài | 現代。時代。年代。代理の。…に代わり。

代代代代代

代 代 代 代 代 代

另 | lìng | 他の。別の。その一方。…は別として。

另另另另另

另 另 另 另 另 另

失 | shī | 機会などを失う。なくす。失礼する。間違い。失敗する。

失失失失失

失 失 失 失 失 失

巧 | qiǎo | 技術などが巧みである。都合がよい。あいにく。巧妙である。

巧巧巧巧巧

巧 巧 巧 巧 巧 巧

布	**bù** 棉布、麻布などの織物の総称。手配する。宣言する。分布する。
	布 布 布 布 布
	布 布 布 布 布 布

民	**mín** 人民、国民、庶民。
	民 民 民 民 民
	民 民 民 民 民 民

汁	**zhī** ジュースなどの液体。
	汁 汁 汁 汁 汁
	汁 汁 汁 汁 汁 轟

由	**yóu** 原因、理由。…に任せて。…を経て。…によって。
	由 由 由 由 由
	由 由 由 由 由 由

皮

pí | 皮膚。動物、植物の皮。レザーで作ったもの。腕白である。

皮皮皮皮皮

皮　皮　皮　皮　皮　皮

目

mù | 目、両眼。題目。主な点。生物の分類の一つ。

目目目目目

目　目　目　目　目　目

示

shì | 命令する。表示する。教える。

示示示示示

示　示　示　示　示　示

立

lì | 起立する。人がまっすぐ立っている。建てる。成立する。すぐ。

立立立立立

立　立　立　立　立　立

丢

diū 物をなくす。見失う。捨てる。

丢丢丢丢丢丢

丢 丢 丢 丢 丢 丢

合

hé 一緒にする。合唱する。全部。合格する。物を閉める。

合合合合合合

合 合 合 合 合 合

存

cún 存在すること。ものなどを預かる。保存する。貯金する。

存存存存存存

存 存 存 存 存 存

式

shì 様式。儀式、結婚式。スタイル。

式式式式式式

式 式 式 式 式 式

朵

duǒ | 花、浪花、雲などの数を数える量詞。植物の花や蕾。

朵朵朵朵朵朵

朵　朵　朵　朵　朵　朵

此

cǐ | ここ、こちら、この、これ。

此此此此此此

此　此　此　此　此　此

死

sǐ | 活気がない。命がなくなる。

死死死死死死

死　死　死　死　死　死

汗

hàn | あせ。汗腺。

汗汗汗汗汗汗

汗　汗　汗　汗　汗　汗

考

kǎo ｜ 試験する。試験、テスト。考証する。

考考考考考考

考　考　考　考　考　考

而

ér ｜ また、なお。さらに。そのうえ。そうして。

而而而而而而

而　而　而　而　而　而

耳

ěr ｜ 動物の器官の一つ。耳の形をしたもの、例えばきくらげ。

耳耳耳耳耳耳

耳　耳　耳　耳　耳　耳

低

dī ｜ 「高」の対語、低い。声が小さい。低下。低温。

低低低低低低低

低　低　低　低　低　低

何 hé | HÀ なぜ、どうして。どんな。中国人の姓の一つ。

何何何何何何何

何 何 何 何 何 何

克 kè 克服する。勝つ。重量、質量の単位のグラム。

克克克克克克克

克 克 克 克 克 克

利 lì 利益。本利、利子。利用する。効き目。大吉大利。

利利利利利利利

利 利 利 利 利 利

助 zhù 援助する。助ける。手伝う。アシスタント。

助助助助助助助

助 助 助 助 助 助

努

nǔ | 努力する。一生懸命やる。

努努努努努努努

努 努 努 努 努 努

呀

ya | 中国語で驚いた時に「ヤー」と発する言葉。肯定を示し。

呀呀呀呀呀呀呀

呀 呀 呀 呀 呀 呀

告

gào | 報告する。求める。教える。告発する。広告。

告告告告告告告

告 告 告 告 告 告

弄

nòng | 住所に用いる、例えば「巷弄」。つくる。手に入れる。

弄弄弄弄弄弄弄

弄 弄 弄 弄 弄 弄

形

xíng | 物、人の形、姿。状況。形式。形容詞。

形形形形形形形

形 形 形 形 形 形

折

zhé | 折る。損をする。曲がる。値段の割引を示し。感心する。

折折折折折折折

折 折 折 折 折 折

改

gǎi | 答えなどを訂正する。物などを変える。仕立て直す。

改改改改改改改

改 改 改 改 改 改

村

cūn | 村、農村、田舎の村。

村村村村村村村

村 村 村 村 村 村

bù ｜ 歩く。歩み。進歩する。歩幅の数を数える量詞。

歩 歩 歩 歩 歩 歩 歩

歩 歩 歩 歩 歩 歩

qiú ｜ 求める。要求する。依頼する。追求する。

求 求 求 求 求 求 求

求 求 求 求 求 求

jué ｜ 決める。決定する。決断する。決心。

決 決 決 決 決 決 決

決 決 決 決 決 決

shā ｜ ざらざらである。砂。中国人の姓の一つ。

沙 沙 沙 沙 沙 沙 沙

沙 沙 沙 沙 沙 沙

究 jiū | 研究する。究める。結局。

究究究究究究究

究 究 究 究 究 究

肚 dù | 動物の腹。物が腹の形のように突出する部分。

肚肚肚肚肚肚肚

肚 肚 肚 肚 肚 肚

足 zú | 動物の足。充分である。満足する。サッカー。

足足足足足足足

足 足 足 足 足 足

里 lǐ | 故郷、郷里。長さの単位、1 キロメートルは 1000 メートル。

里里里里里里里

里 里 里 里 里 里

京
jīng | 国の首都、例えば東京、北京。

京京京京京京京京

京 京 京 京 京 京

例
lì | 慣例、範例、実例。先例。たとえ。しきたり。

例例例例例例例例

例 例 例 例 例 例

具
jù | 物の総称、例えば器具、文房具。具体的に。備える。

具具具具具具具具

具 具 具 具 具 具

初
chū | 物事の最初、始めの階段。始め。初恋。初期。

初初初初初初初

初 初 初 初 初 初

刷

shuā | ブラシ。塗る。ふるい落とす。淘汰する。

刷 刷 刷 刷 刷 刷 刷 刷

刷 刷 刷 刷 刷 刷

刻

kè | ナイフで彫る。刻む。極めて短い時間。

刻 刻 刻 刻 刻 刻 刻 刻

刻 刻 刻 刻 刻 刻

叔

shū | 父の弟。夫の弟。自分の父より年下の男性に対する呼び方。

叔 叔 叔 叔 叔 叔 叔 叔

叔 叔 叔 叔 叔 叔

取

qǔ | 物を取る。手に入れる。受け取る。名前を付ける。

取 取 取 取 取 取 取 取

取 取 取 取 取 取

受

shòu 贈り物を受け取る。我慢する。浴びる。遭う。

受受受受受受受受

受 受 受 受 受 受

周

zhōu 周り、周囲。周りを回る回数を数える量詞。週間。中国人の姓。

周周周周周周周周

周 周 周 周 周 周

味

wèi 味。味覚。匂い。美味しい料理を示し。味わい。

味味味味味味味味

味 味 味 味 味 味

命

mìng 生き物や人間の命。命令する。運命。目あて。名前を付ける。

命命命命命命命命

命 命 命 命 命 命

夜 yè 「日」の対語。日暮れから朝までの時間。

夜夜夜夜夜夜夜夜

夜 夜 夜 夜 夜 夜

奇 qí とても珍しい。奇妙。怪奇。不思議なこと。

奇奇奇奇奇奇奇奇

奇 奇 奇 奇 奇 奇

jī 「偶」の対語。数字の1、3、5、7、9など。

妻 qī 法律の上、婚姻関係にある女性。

妻妻妻妻妻妻妻妻

妻 妻 妻 妻 妻 妻

姉 jiě お姉さん。同じ父母、自分より年上の女性。

姉姉姉姉姉姉姉

姉 姉 姉 姉 姉 姉

姑

gū｜おばさん。自分の父の姉妹に対する呼び方。夫の姉妹。

姑姑姑姑姑姑姑姑

姑 姑 姑 姑 姑 姑

居

jū｜住む所。同居する。なんと、よくも。いながら。

居居居居居居居居

居 居 居 居 居 居

府

fǔ｜政府。お宅。

府府府府府府府府

府 府 府 府 府 府

性

xìng｜性格。人性。性質。いのち。性別。セックス。

性性性性性性性性

性 性 性 性 性 性

怪

guài | 怪しい。不思議である。妖怪。責める。奇怪である。

怪怪怪怪怪怪怪怪

怪 怪 怪 怪 怪 怪

拉

lā | 引く。引っ張る。チェロなどの弦楽器を弾く。子供を育てる。

拉拉拉拉拉拉拉拉

拉 拉 拉 拉 拉 拉

於

yú | …に対して。…にとって。そこで、それで。やっと、ようやく。

於於於於於於於於

於 於 於 於 於 於

油

yóu | 油、オイル。ガソリン。動物に脂肪。精力一杯。不当な利益。

油油油油油油油油

油 油 油 油 油 油

注
zhù │ 注入する。注意する。注釈する。集中している。

注注注注注注注注

注 注 注 注 注 注

爬
pá │ 山などを登る。虫類などが這う。地位に上がる。

爬爬爬爬爬爬爬爬

爬 爬 爬 爬 爬 爬

社
shè │ 社会。新聞社。会社。神社。

社社社社社社社

社 社 社 社 社 社

舍
shě │ 建物。ハウス。自宅。家畜を飼う所。

舍舍舍舍舍舍舍舍

舍 舍 舍 舍 舍 舍

虎 hǔ | 虎という哺乳動物。勇ましい。凶悪である。

虎虎虎虎虎虎虎虎

虎 虎 虎 虎 虎 虎

阿 ā | 名前などに付けて、親しい気持を示す。

阿阿阿阿阿阿阿

阿 阿 阿 阿 阿 阿

附 fù | 添える。付属する。付属品。密着する。

附附附附附附附

附 附 附 附 附 附

保 bǎo | 保護する、守る。保つ。責任を持つ。社会保険。

保保保保保保保保保

保 保 保 保 保 保

冒

mào 危険に立ち向かう。汗などが立ち上がる。名をかたる。

冒 冒 冒 冒 冒 冒 冒 冒 冒

冒 冒 冒 冒 冒 冒

品

pǐn ある種類の物の総称、例えば食品、商品。物の等級。人柄。

品 品 品 品 品 品 品 品 品

品 品 品 品 品 品

哇

wa 「ワーワー」と泣き声。

哇 哇 哇 哇 哇 哇 哇 哇 哇

哇 哇 哇 哇 哇 哇

哈

hā 「ハッハッハー」と大声で笑う。

哈 哈 哈 哈 哈 哈 哈 哈 哈

哈 哈 哈 哈 哈 哈

城

chéng | 昔の城を囲む丈夫な建造物。都市。

城城城城城城城城城

城　城　城　城　城　城

封

fēng | 閉じる。手紙などの数を数える量詞。任命する。

封封封封封封封封封

封　封　封　封　封　封

度

dù | 温度、緯度、角度などの単位。制度。態度。回数。

度度度度度度度度度

度　度　度　度　度　度

急

jí | 慌てる。激しい。いらいらする。緊急な事態。急いですること。

急急急急急急急急急

急　急　急　急　急　急

拜 | bài | 訪問する。頼む。誕生日のお祝いをする。参拝する。

拜 拜 拜 拜 拜 拜 拜 拜 拜

拜 拜 拜 拜 拜 拜

架 | jià | けんかする。飛行機などの数を数える量詞。本棚。

架 架 架 架 架 架 架 架 架

架 架 架 架 架 架

查 | chá | 調べる。調査する。取り調べる。

查 查 查 查 查 查 查 查 查

查 查 查 查 查 查

洋 | yáng | 豊富である。太平洋などの海洋。外国の。

洋 洋 洋 洋 洋 洋 洋 洋 洋

洋 洋 洋 洋 洋 洋

派 | pài | 政治、学術など同じ立場のグループ。役たつ。

派派派派派派派派派

派 派 派 派 派 派

流 | liú | 水などが流れる。交流する。流派。

流流流流流流流流流

流 流 流 流 流 流

珍 | zhēn | 珍しいもの。貴重なもの。

珍珍珍珍珍珍珍珍珍

珍 珍 珍 珍 珍 珍

界 | jiè | 教育界。国界。生物分類学において最高位の階級である。

界界界界界界界界界

界 界 界 界 界 界

眉	**méi** 人の眉。

眉眉眉眉眉眉眉眉眉

眉 眉 眉 眉 眉 眉

研	**yán** 研究する。研究所。磨く。

研研研研研研研研研

研 研 研 研 研 研

約	**yuē** およそ、約略。約束する。節約する。契約。

約約約約約約約約約

約 約 約 約 約 約

背	**bèi** 暗記する。違反する。運が悪いこと。反対になること。

背背背背背背背背背

背 背 背 背 背 背

bēi 責任を負う。荷物などを背負う。

胖 pàng | 人、動物が太っている。肥満。

胖胖胖胖胖胖胖胖胖

胖 胖 胖 胖 胖 胖

苦 kǔ | 味が苦い。人生、生活などが辛い。苦しむ。悩む。

苦苦苦苦苦苦苦苦

苦 苦 苦 苦 苦 苦

訂 dìng | 文章などを訂正する。修正する。席を予約する。

訂訂訂訂訂訂訂訂訂

訂 訂 訂 訂 訂 訂

軍 jūn | 軍隊、陸軍、海軍。

軍軍軍軍軍軍軍軍軍

軍 軍 軍 軍 軍 軍

食

shí | 物を食べる。食べ物。食物。飲食。食欲。報いを受ける。

食食食食食食食食食

食　食　食　食　食　食

借

jiè | お金などを借りる。利用する。力を頼る。

借借借借借借借借借借

借　借　借　借　借　借

剛

gāng | 勇ましいこと。…したばかり…。さき。ちょうどいい。

剛剛剛剛剛剛剛剛剛剛

剛　剛　剛　剛　剛　剛

員

yuán | ある特定の仕事をする人、例えば公務員。国土の周囲。

員員員員員員員員員員

員　員　員　員　員　員

套 | tào | かぶせる。話を引き出す。セットになった物。カバー。

套套套套套套套套套套

套　套　套　套　套　套

孫 | sūn | 息子の子供。まご。子孫。中国人の姓の一つ。

孫孫孫孫孫孫孫孫孫孫

孫　孫　孫　孫　孫　孫

害 | hài | 災害。欠点。要害。有害なもの。損害する。傷つける。邪魔する。

害害害害害害害害害害

害　害　害　害　害　害

展 | zhǎn | 展覧会、展翅、展開。発展する。中国人の姓の一つ。

展展展展展展展展展展

展　展　展　展　展　展

座 zuò 座席。水瓶座などの西洋星座。座る。ホルダ、台。

座座座座座座座座座座

座 座 座 座 座 座

根 gēn 植物の根。物事の本源。よりどころ。平方根。基礎になるもの。

根根根根根根根根根根

根 根 根 根 根 根

浴 yù 浴びる。体を洗う、入浴する。日光浴。バスールーム。

浴浴浴浴浴浴浴浴浴浴

浴 浴 浴 浴 浴 浴

消 xiāo 痛みなどが消える。損失する。消息。しらせ。消化する。

消消消消消消消消消消

消 消 消 消 消 消

珠

zhū | とても大切にしている物。真珠。人、動物の目玉。

珠珠珠珠珠珠珠珠珠珠

珠　珠　珠　珠　珠　珠

留

liú | ある所に留まる。残す。残る。留学する。注意する。

留留留留留留留留留留

留　留　留　留　留　留

破

pò | 破れる。割れる。物を壊す。突破する。お金、時間などを使う。

破破破破破破破破破破

破　破　破　破　破　破

祝

zhù | お祝いをする。願う。祈る。祝賀する。祝福する。

祝祝祝祝祝祝祝祝祝祝

祝　祝　祝　祝　祝　祝

神

shén | 神様。神仏。神話。すばらしい。不思議なちから。

神神神神神神神神神

神 神 神 神 神 神

級

jí | 等級。高級。特級。小学校などの学年。階段。

級級級級級級級級級

級 級 級 級 級 級

臭

chòu | 匂いが臭い。悪い評価、悪い名声。臭さ。

臭臭臭臭臭臭臭臭臭臭

臭 臭 臭 臭 臭 臭

般

bān | 種類。一般。百般。

般般般般般般般般般般

般 般 般 般 般 般

jiǔ アルコールを含む飲み物。お酒。ワイン。日本酒。

酒酒酒酒酒酒酒酒酒酒

酒　酒　酒　酒　酒　酒

chú …を除いて。取り除く。数学計算法の割り算。

除除除除除除除除除除

除　除　除　除　除　除

gān 水分がなくて乾いている状態。乾燥する。一気飲み。

乾乾乾乾乾乾乾乾乾乾乾

乾　乾　乾　乾　乾　乾

jiǎ 本物ではないこと、偽物。もしも。借りる。仮定する。

假假假假假假假假假假假

假　假　假　假　假　假

jià 休暇、休み。夏休み。

健 jiàn

健康。体が丈夫である。体が元気である。話が上手である。

健健健健健健健健健健

健 健 健 健 健 健

偷 tōu

お金などを盗む。泥棒。ひそかにする。

偷偷偷偷偷偷偷偷偷偷偷

偷 偷 偷 偷 偷 偷

務 wù

事務。任務。公務。きっと、一定。従事する。

務務務務務務務務務務務

務 務 務 務 務 務

匙 chí

スプン。料理などの計量の基準、例えば小さじ、大さじ。

匙匙匙匙匙匙匙匙匙匙匙

匙 匙 匙 匙 匙 匙

參

| cān | 参加する。参与する。参考する。 | shēn | 朝鮮人参。 |

参 参 参 参 参 参 参 参 参 参 参

参 参 参 参 参 参

| cēn | まちまちである。 |

商

| shāng | 相談する。商業。商人。物を売る。 |

商 商 商 商 商 商 商 商 商 商 商

商 商 商 商 商 商

啦

| lā | 中国語で感嘆や驚きの時に「ラァー」と発する言葉。歓呼、応援を示し。 |

啦 啦 啦 啦 啦 啦 啦 啦 啦 啦 啦

啦 啦 啦 啦 啦 啦

| la | 「了」と「啊」の合音字、「了」の意味をもっと強調する。 |

婆

| pó | おばあさん、祖母。自分の妻。夫の母親。 |

婆 婆 婆 婆 婆 婆 婆 婆 婆 婆 婆

婆 婆 婆 婆 婆 婆

婚

hūn | 結婚する。婚約者。婚姻。

婚婚婚婚婚婚婚婚婚婚婚

婚　婚　婚　婚　婚　婚

宿

sù | 宿泊する。宿命。古くから。旅館。学校、会社などの宿舎。

宿宿宿宿宿宿宿宿宿宿宿

宿　宿　宿　宿　宿　宿

寄

jì | 郵送する。手紙を出す。委託する。身を寄せる。預けって売ってもらう。

寄寄寄寄寄寄寄寄寄寄寄

寄　寄　寄　寄　寄　寄

康

kāng | 安らかである。無事である。健康である。中国人の姓の一つ。

康康康康康康康康康康康

康　康　康　康　康　康

捷

jié | 機敏である。戦争に勝つ。

捷捷捷捷捷捷捷捷捷捷

捷　捷　捷　捷　捷　捷

掉

diào | 落ちる。こぼれ落ちる。物を落とす。失う。値段が落ちる。

掉掉掉掉掉掉掉掉掉掉掉

掉　掉　掉　掉　掉　掉

排

pái | 列に並ぶ。リハーサルする。行列。バレーボール。排除する。

排排排排排排排排排排排

排　排　排　排　排　排

救

jiù | 人を救う。救急車。治療する。援助する。

救救救救救救救救救救救

救　救　救　救　救　救

殺 shā | 殺す。殺害する。消し去る。

殺殺殺殺殺殺殺殺殺殺殺

殺 殺 殺 殺 殺 殺

深 shēn | 「淺」の対語、深い。意味が難しい。交わりが親しい。とても。

深深深深深深深深深深深

深 深 深 深 深 深

淺 qiǎn | 「深」の対語。意味が理解しやすい。色合いが薄い。ちょっと。

淺淺淺淺淺淺淺淺淺淺淺

淺 淺 淺 淺 淺 淺

清 qīng | 水がきれいである。明らかである。静かである。

清清清清清清清清清清清

清 清 清 清 清 清

猜 cāi | 推測する。疑う。当てる。

猜 猜 猜 猜 猜 猜 猜 猜 猜 猜 猜

猜 猜 猜 猜 猜 猜

理 lǐ | 理由。道理。筋道。天理。代理する。整理する。物事を処理する。

理 理 理 理 理 理 理 理 理 理 理

理 理 理 理 理 理

瓶 píng | ポトル、花瓶、空き瓶。難関に遭うこと。

瓶 瓶 瓶 瓶 瓶 瓶 瓶 瓶 瓶 瓶

瓶 瓶 瓶 瓶 瓶 瓶

甜 tián | 味が甘い。話すことが巧みである。

甜 甜 甜 甜 甜 甜 甜 甜 甜 甜 甜

甜 甜 甜 甜 甜 甜

畢

bì | 終わる。卒業する。全部、すべて。結局。中国人の姓の一つ。

畢 畢 畢 畢 畢 畢 畢 畢 畢 畢

畢 畢 畢 畢 畢 畢

盒

hé | 箱、ケース。箱入りの物の数を数える量詞。

盒 盒 盒 盒 盒 盒 盒 盒 盒 盒 盒

盒 盒 盒 盒 盒 盒

笨

bèn | 間抜けである。不器用である。

笨 笨 笨 笨 笨 笨 笨 笨 笨 笨 笨

笨 笨 笨 笨 笨 笨

紹

shào | 紹介する。

紹 紹 紹 紹 紹 紹 紹 紹 紹 紹 紹

紹 紹 紹 紹 紹 紹

終

zhōng | 結局、最後。ついに。人生の終わり。

終 終 終 終 終 終 終 終 終 終

終 終 終 終 終 終

統

tǒng | つながり。伝統。血統。統一する。

統 統 統 統 統 統 統 統 統 統 統

統 統 統 統 統 統

船

chuán | 船。宇宙船。漁船。

船 船 船 船 船 船 船 船 船 船 船

船 船 船 船 船 船

莓

méi | 多年生植物、例えばいちご、ブルーベリー。

莓 莓 莓 莓 莓 莓 莓 莓 莓 莓

莓 莓 莓 莓 莓 莓

被 bèi | 掛け布団。被告。被害者。

被被被被被被被被被被

被 被 被 被 被 被

逛 guàng | 散歩する。遊びに行く。

逛逛逛逛逛逛逛逛逛逛

逛 逛 逛 逛 逛 逛

連 lián | 結びつなぐ。引きつれる。

連連連連連連連連連連

連 連 連 連 連 連

陪 péi | 付き添う。伴をする。

陪陪陪陪陪陪陪陪陪陪

陪 陪 陪 陪 陪 陪

niǎo | 長い尾羽の飛禽の総称、例えば小鳥。

鳥

鳥鳥鳥鳥鳥鳥鳥鳥鳥鳥鳥

鳥 鳥 鳥 鳥 鳥 鳥

má | 草の名、あさ。面倒である。敏捷ではない。

麻

麻麻麻麻麻麻麻麻麻麻麻

麻 麻 麻 麻 麻 麻

bèi | 備える。準備する。用意する。施設。

備

備備備備備備備備備備備

備 備 備 備 備 備

ō | 中国語で分かりや驚きの時に「オー」と発する言葉。

喔

喔喔喔喔喔喔喔喔喔喔喔

喔 喔 喔 喔 喔 喔

報

bào ｜ 知らせる。報告する。新聞紙。情報。報酬。善悪の報い。

報報報報報報報報報報報報

報 報 報 報 報 報

寓

yù ｜ 姓の後に用いて、例えば「陳寓」。寄託する。

寓寓寓寓寓寓寓寓寓寓寓寓

寓 寓 寓 寓 寓 寓

帽

mào ｜ 頭にかぶるもの。帽子。

帽帽帽帽帽帽帽帽帽帽帽帽

帽 帽 帽 帽 帽 帽

提

tí ｜ 手に提げる。物を取り出す。提案する。指名する。言挙げする。

提提提提提提提提提提提提

提 提 提 提 提 提

敢 gǎn | 勇気を出す。はっきり…する。果敢である。

敢 敢 敢 敢 敢 敢 敢 敢 敢 敢 敢 敢

敢 敢 敢 敢 敢 敢

睛 qíng | 人、動物の目玉。

睛 睛 睛 睛 睛 睛 睛 睛 睛 睛 睛 睛

睛 睛 睛 睛 睛 睛

棒 bàng | 能力、技術が優れている。細長い木、竹製のもの。職務を引き継ぐ。

棒 棒 棒 棒 棒 棒 棒 棒 棒 棒 棒 棒

棒 棒 棒 棒 棒 棒

湯 tāng | スープ、吸い物、コンソメ。中国人の姓の一つ。

湯 湯 湯 湯 湯 湯 湯 湯 湯 湯 湯 湯

湯 湯 湯 湯 湯 湯

無 wú | 否定する意味を表す。何もないこと。…であろうとも。

無 無 無 無 無 無 無 無 無 無 無 無

無 無 無 無 無 無

痛 tòng | 体が痛い。徹底的に。悲しむ。

痛 痛 痛 痛 痛 痛 痛 痛 痛 痛 痛 痛

痛 痛 痛 痛 痛 痛

程 chéng | 過程。規則。手順。物事の程度。

程 程 程 程 程 程 程 程 程 程 程 程

程 程 程 程 程 程

窗 chuāng | 窓、ウィンドウ。

窗 窗 窗 窗 窗 窗 窗 窗 窗 窗 窗 窗

窗 窗 窗 窗 窗 窗

答

dá 答え。回答する。解答する。報いる。返事する。

答答答答答答答答答答答答

答　答　答　答　答　答

dā 承知する。

訴

sù 訴える。言葉で意見を述べる。上訴する。

訴訴訴訴訴訴訴訴訴訴訴訴

訴　訴　訴　訴　訴　訴

象

xiàng 動物の象。様子、形。

象象象象象象象象象象象

象　象　象　象　象　象

費

fèi 費用。お金などを使う。浪費する。中国人の姓の一つ。

費費費費費費費費費費費費

費　費　費　費　費　費

貼 **tiē** | 貼る。くっつける。補助する。一番親密な人。

貼 貼 貼 貼 貼 貼 貼 貼 貼 貼 貼 貼

貼 貼 貼 貼 貼 貼

超 **chāo** | 超える。飛び越える。それ以上の程度。

超 超 超 超 超 超 超 超 超 超 超 超

超 超 超 超 超 超

鄉 **xiāng** | 故郷。農村。行政区画の「郷」。

鄉 鄉 鄉 鄉 鄉 鄉 鄉 鄉 鄉 鄉 鄉

鄉 鄉 鄉 鄉 鄉 鄉

量 **liàng** | 容量、重量、数量。少し、少量。

量 量 量 量 量 量 量 量 量 量 量 量

量 量 量 量 量 量

liáng | 面積、体積、重さなどを測る。相談する。

隊

duì | 行列。チーム。列に並ぶ。軍隊。部隊。

隊隊隊隊隊隊隊隊隊隊隊

隊 隊 隊 隊 隊 隊

雲

yún | 雲。雲呑（ワンタン）という中華料理。

雲雲雲雲雲雲雲雲雲雲雲雲

雲 雲 雲 雲 雲 雲

飲

yǐn | 水などを飲む。飲み物。激しくお酒を飲む。

飲飲飲飲飲飲飲飲飲飲飲飲

飲 飲 飲 飲 飲 飲

傳

chuán | 秘密、技術などを伝える。伝説。伝染する。

傳傳傳傳傳傳傳傳傳傳傳傳

傳 傳 傳 傳 傳 傳

zhuàn | 自伝。中国の歴史を記録する伝記、例えば《左伝》。

傷 shāng 体の傷。傷つける。悲しくて心が痛むこと。

傷傷傷傷傷傷傷傷傷傷傷傷

傷傷傷傷傷傷

圓 yuán ボールなどの丸いもの。円満。完全であること。

圓圓圓圓圓圓圓圓圓圓圓圓圓

圓圓圓圓圓圓

感 gǎn 感動する。感じる。恩の返し。感激する。

感感感感感感感感感感感感感

感感感感感感

楚 chǔ 苦しみ。考えなどがはっきりしている。

楚楚楚楚楚楚楚楚楚楚楚楚楚

楚楚楚楚楚楚

業

yè | 職業、職務。商業。卒業する。

業業業業業業業業業業業業業

業業業業業業

極

jí | 極めて、とても。物の頂点。北極、南極。

極極極極極極極極極極極極極

極極極極極極

概

gài | おおむね。態度。事の概要。概念。一切。

概概概概概概概概概概概概概

概概概概概概

溫

wēn | 湯冷まし。温度、気温。復習する。中国人の姓の一つ。

溫溫溫溫溫溫溫溫溫溫溫溫溫

溫溫溫溫溫溫

| 煙 | yān | 煙。煙突。タバコ。タバコを吸う。 |

煙 煙 煙 煙 煙 煙 煙 煙 煙 煙 煙 煙

煙 煙 煙 煙 煙 煙

| 烟 | yān | 「煙」の異体字である。意味、発音が同じである。 |

烟 烟 烟 烟 烟 烟 烟 烟 烟 烟

烟 烟 烟 烟 烟 烟

| 煩 | fán | 心配する。迷惑する。煩わしいこと。イライラする。 |

煩 煩 煩 煩 煩 煩 煩 煩 煩 煩 煩 煩 煩

煩 煩 煩 煩 煩 煩

| 獅 | shī | 哺乳綱食肉目ネコ科の動物。獅子、ライオン。 |

獅 獅 獅 獅 獅 獅 獅 獅 獅 獅 獅 獅 獅

獅 獅 獅 獅 獅 獅

矮

ǎi | 背が低い。高くない物。

矮 矮 矮 矮 矮 矮 矮 矮 矮 矮 矮 矮 矮

矮 矮 矮 矮 矮 矮

碗

wǎn | 茶碗。ご飯、ラーメンなどの量を表す単位。

碗 碗 碗 碗 碗 碗 碗 碗 碗 碗 碗 碗 碗

碗 碗 碗 碗 碗 碗

義

yì | 正義。言葉、話、行為などの意味、意義。

義 義 義 義 義 義 義 義 義 義 義 義

義 義 義 義 義 義

舅

jiù | 母の兄弟。妻の兄弟。

舅 舅 舅 舅 舅 舅 舅 舅 舅 舅 舅 舅 舅

舅 舅 舅 舅 舅 舅

裙 qún | 腰から下につける衣服、例えばスカート、エプロンなど。

裙 裙 裙 裙 裙 裙 裙 裙 裙 裙 裙 裙

裙 裙 裙 裙 裙 裙

裝 zhuāng | 扮装する。包装する。背広、ワンピースなどの洋服。

裝 裝 裝 裝 裝 裝 裝 裝 裝 裝 裝 裝 裝

裝 裝 裝 裝 裝 裝

解 jiě | 了解する。分解する。物事に対する考え。回答。

解 解 解 解 解 解 解 解 解 解 解 解 解

解 解 解 解 解 解

農 nóng | 農業。農民。農村。

農 農 農 農 農 農 農 農 農 農 農 農 農

農 農 農 農 農 農

遇 | yù | 出会う。遭遇する。待遇。機会。

遇遇遇遇遇遇遇遇遇遇遇
遇遇遇遇遇遇

遊 | yóu | 遊ぶ。旅行する。ゲーム。パレードする。

遊遊遊遊遊遊遊遊遊遊遊遊
遊遊遊遊遊遊

厭 | yàn | 人、物を嫌う。あきていやになること。

厭厭厭厭厭厭厭厭厭厭厭厭厭
厭厭厭厭厭厭

實 | shí | 事実。果実。真実である。本当であること。実際に。

實實實實實實實實實實實實實
實實實實實實

慣

guàn | 習慣。なじむこと。物事に慣れて習慣になる。

慣 慣 慣 慣 慣 慣 慣 慣 慣 慣 慣 慣 慣

慣 慣 慣 慣 慣 慣

演

yǎn | 上映する。演じる。演出する。練習する。

演 演 演 演 演 演 演 演 演 演 演 演 演

演 演 演 演 演 演

管

guǎn | パイプ。仕事などを管理する。中国人の姓の一つ。

管 管 管 管 管 管 管 管 管 管 管 管 管

管 管 管 管 管 管

精

jīng | 精神。純粋なもの。精密である。精通する。アルコール。

精 精 精 精 精 精 精 精 精 精 精 精 精

精 精 精 精 精 精

緊 jǐn｜きつい。急いで。しっかりと。固く引き締める。

緊 緊 緊 緊 緊 緊 緊 緊 緊 緊 緊 緊 緊

緊 緊 緊 緊 緊 緊

聞 wén｜聞く。ニュース。スキャンダル。聞いた事。匂いを嗅ぐ。

聞 聞 聞 聞 聞 聞 聞 聞 聞 聞 聞 聞 聞

聞 聞 聞 聞 聞 聞

腿 tuǐ｜人、動物の足。物の支え、例えば椅子の脚。

腿 腿 腿 腿 腿 腿 腿 腿 腿 腿 腿 腿 腿

腿 腿 腿 腿 腿 腿

舞 wǔ｜ダンス、踊り。ナイフなどを振り回す。

舞 舞 舞 舞 舞 舞 舞 舞 舞 舞 舞 舞 舞

舞 舞 舞 舞 舞 舞

趕

gǎn | 追いかける。はやめる。電車に間に合う。

趕 趕 趕 趕 趕 趕 趕 趕 趕 趕 趕 趕 趕

趕 趕 趕 趕 趕 趕

輕

qīng | 「重」の対語、軽い。年が若い。責任などが重要ではない。

輕 輕 輕 輕 輕 輕 輕 輕 輕 輕 輕 輕 輕

輕 輕 輕 輕 輕 輕

辣

là | 辛口。唐辛子。悪辣する。ひりひりする。

辣 辣 辣 辣 辣 辣 辣 辣 辣 辣 辣 辣 辣

辣 辣 辣 辣 辣 辣

酸

suān | 味、匂いがすっぱい。切ないこと。けちな人。

酸 酸 酸 酸 酸 酸 酸 酸 酸 酸 酸 酸 酸

酸 酸 酸 酸 酸 酸

銀

yín | 貴金属の銀。銀行。白髪の老人。

銀 銀 銀 銀 銀 銀 銀 銀 銀 銀 銀 銀 銀

銀 銀 銀 銀 銀 銀

需

xū | 需要。求めること。要求。内需、軍需。

需 需 需 需 需 需 需 需 需 需 需 需 需

需 需 需 需 需 需

領

lǐng | 領地、領土。シャツなどの首のまわりの部分。要領。

領 領 領 領 領 領 領 領 領 領 領 領 領

領 領 領 領 領 領

餃

jiǎo | 餃子、蒸し餃子。

餃 餃 餃 餃 餃 餃 餃 餃 餃 餃 餃 餃 餃

餃 餃 餃 餃 餃 餃

餅

bǐng | クッキー、月餅などの米粉、小麦粉で作った長円形の食品。

餅 餅 餅 餅 餅 餅 餅 餅 餅 餅 餅 餅 餅

餅 餅 餅 餅 餅 餅

價

jià | 価値。地価、米価などの物の値段。

價 價 價 價 價 價 價 價 價 價 價 價 價

價 價 價 價 價 價

廚

chú | 台所。料理人。レストランなどのコック。

廚 廚 廚 廚 廚 廚 廚 廚 廚 廚 廚 廚 廚

廚 廚 廚 廚 廚 廚

數

shù | 数学。数字。数量。幾つか。　**shǔ** | 計算する。数える。

數 數 數 數 數 數 數 數 數 數 數 數 數

數 數 數 數 數 數

瘦

shòu | 人が痩せている。脂肪が少ない。

瘦 瘦 瘦 瘦 瘦 瘦 瘦 瘦 瘦 瘦 瘦 瘦 瘦

瘦 瘦 瘦 瘦 瘦 瘦

盤

pán | 大きな平たい皿。ぐるぐる回る。曲がりくねる。算盤。

盤 盤 盤 盤 盤 盤 盤 盤 盤 盤 盤 盤 盤

盤 盤 盤 盤 盤 盤

碼

mǎ | ヤードという長さの基本単位。コード。

碼 碼 碼 碼 碼 碼 碼 碼 碼 碼 碼 碼 碼

碼 碼 碼 碼 碼 碼

箱

xiāng | 箱、ケース。箱入りの物の数を数える量詞。冷蔵庫。

箱 箱 箱 箱 箱 箱 箱 箱 箱 箱 箱 箱 箱

箱 箱 箱 箱 箱 箱

線
xiàn ｜ 糸。毛糸。光線などの糸のように細長いもの。路線。

線 線 線 線 線 線 線 線 線 線 線 線 線

線 線 線 線 線 線

論
lùn ｜ 理論。言論。論文。討論する。判定する。

論 論 論 論 論 論 論 論 論 論 論 論 論

論 論 論 論 論 論

趣
qù ｜ 面白いこと。志向。物事の概要。味わい。

趣 趣 趣 趣 趣 趣 趣 趣 趣 趣 趣 趣 趣

趣 趣 趣 趣 趣 趣

踢
tī ｜ ボールなどを蹴る。突き飛ばす。

踢 踢 踢 踢 踢 踢 踢 踢 踢 踢 踢 踢 踢

踢 踢 踢 踢 踢 踢

輛

liàng | 車、自転車などの車の数を数える量詞。

輛 輛 輛 輛 輛 輛 輛 輛 輛 輛 輛 輛 輛

輛 輛 輛 輛 輛 輛

鞋

xié | 靴、シューズ。スニーカー、スリッパなど色々な種類がある。

鞋 鞋 鞋 鞋 鞋 鞋 鞋 鞋 鞋 鞋 鞋 鞋 鞋

鞋 鞋 鞋 鞋 鞋 鞋

髮

fā | 人の髪の毛。髪膚。

髮 髮 髮 髮 髮 髮 髮 髮 髮 髮 髮 髮 髮

髮 髮 髮 髮 髮 髮

鬧

nào | 賑やかである。からかう。騒ぎを起こす。乱れる。

鬧 鬧 鬧 鬧 鬧 鬧 鬧 鬧 鬧 鬧 鬧 鬧 鬧

鬧 鬧 鬧 鬧 鬧 鬧

齒

chǐ | 人、動物の歯。年齢。

齒 齒 齒 齒 齒 齒 齒 齒 齒 齒 齒 齒 齒

齒 齒 齒 齒 齒 齒

器

qì | 道具、器具。容器。人の才能と度量。技量。器官。

器 器 器 器 器 器 器 器 器 器 器 器

器 器 器 器 器 器

整

zhěng | ちょうどであること。整理する。整える。整頓する。

整 整 整 整 整 整 整 整 整 整 整 整 整

整 整 整 整 整 整

澡

zǎo | 浴びる。体を洗う、入浴する。銭湯。。

澡 澡 澡 澡 澡 澡 澡 澡 澡 澡 澡 澡 澡

澡 澡 澡 澡 澡 澡

燒 shāo | 物が焼ける。熱が出る。具材を煮込む。ご飯を炊く。

燒燒燒燒燒燒燒燒燒燒燒燒燒

燒 燒 燒 燒 燒 燒

蕉 jiāo | バナナ、熱帯果物の一つ。

蕉蕉蕉蕉蕉蕉蕉蕉蕉蕉蕉蕉蕉

蕉 蕉 蕉 蕉 蕉 蕉

褲 kù | 人の腰から下につけるズボン。長ズボン。

褲褲褲褲褲褲褲褲褲褲褲褲褲

褲 褲 褲 褲 褲 褲

選 xuǎn | 選ぶ。選択する。選挙する。当選する。選手。

選選選選選選選選選選選選選

選 選 選 選 選 選

隨

suí 付き従う。任せる。思いのままであること。随筆。

隨隨隨隨隨隨隨隨隨隨隨隨隨

隨 隨 隨 隨 隨 隨

龍

lóng ドラゴン。古代天子、皇帝の象徴とする。

龍龍龍龍龍龍龍龍龍龍龍龍龍

龍 龍 龍 龍 龍 龍

戲

xì 芝居。ゲーム。遊ぶ。演じる。からかう。

戲戲戲戲戲戲戲戲戲

戲 戲 戲 戲 戲 戲

戴

dài かぶる。頭の上にのせる。着用する。人を仰ぐ。

戴戴戴戴戴戴戴戴戴

戴 戴 戴 戴 戴 戴

總 zǒng | 全部。まとめる。いつまでも。やっと。総理。

總 總 總 總 總 總 總 總 總

總 總 總 總 總 總

聰 cōng | 賢い。頭が切れる。耳がよく聞こえる。

聰 聰 聰 聰 聰 聰 聰 聰 聰

聰 聰 聰 聰 聰 聰

舉 jǔ | 物を持ち上げる。選挙する。推薦する。行為。

舉 舉 舉 舉 舉 舉 舉 舉 舉 舉 舉 舉 舉

舉 舉 舉 舉 舉 舉

賽 sài | コンテスト。試合。ゲーム。

賽 賽 賽 賽 賽 賽 賽 賽 賽

賽 賽 賽 賽 賽 賽

闆 băn オーナー、経営者、ボス、社長。

闆 闆 闆 闆 闆 闆 闆 闆 闆

闆 闆 闆 闆 闆 闆

雖 suī たとえ…でも。…けれども。

雖 雖 雖 雖 雖 雖 雖 雖 雖

雖 雖 雖 雖 雖 雖

鮮 xiān 鮮やかである。新鮮である。生々しい。少ない。

鮮 鮮 鮮 鮮 鮮 鮮 鮮 鮮 鮮

鮮 鮮 鮮 鮮 鮮 鮮

櫃 guì たんす。戸棚。

櫃 櫃 櫃 櫃 櫃 櫃 櫃 櫃 櫃

櫃 櫃 櫃 櫃 櫃 櫃

jiǎn | 簡単である。省略する。まるで、全く。中国人の姓のひとつ。

簡

簡 簡 簡 簡 簡 簡 簡 簡 簡 簡

簡 簡 簡 簡 簡 簡

jiù | 「新」の対語、古いこと。以前。昔の友情を忘れない。

舊

舊 舊 舊 舊 舊 舊 舊 舊 舊 舊

舊 舊 舊 舊 舊 舊

lán | 青い色。ブルー。藍色。長期計画。

藍

藍 藍 藍 藍 藍 藍 藍 藍 藍 藍

藍 藍 藍 藍 藍 藍

qí | バイク、馬などに乗る。騎兵。

騎

騎 騎 騎 騎 騎 騎 騎 騎 騎 騎

騎 騎 騎 騎 騎 騎

壊 huài 壊れる。壊す。腐っている。悪口。

壞 壞 壞 壞 壞 壞 壞 壞 壞 壞

壞 壞 壞 壞 壞 壞

簽 qiān サインする。署名する。上司への簡単な伺い。

簽 簽 簽 簽 簽 簽 簽 簽 簽 簽

簽 簽 簽 簽 簽 簽

願 yuàn 願う。願いごと。望む。志願者。

願 願 願 願 願 願 願 願 願 願

願 願 願 願 願 願

類 lèi 種類。類似する。似たもの。

類 類 類 類 類 類 類 類 類 類

類 類 類 類 類 類

籃

lán | 藤、木で編むかご。バスケットボール。

籃 籃 籃 籃 籃 籃 籃 籃 籃 籃 籃

籃 籃 籃 籃 籃 籃

蘋

píng | りんご、果物の一つ。

蘋 蘋 蘋 蘋 蘋 蘋 蘋 蘋 蘋 蘋 蘋

蘋 蘋 蘋 蘋 蘋 蘋

鹹

xián | しょっぱい。塩辛い。

鹹 鹹 鹹 鹹 鹹 鹹 鹹 鹹 鹹 鹹 鹹

鹹 鹹 鹹 鹹 鹹 鹹

覽

lǎn | 見学する。閲覧する。

覽 覽 覽 覽 覽 覽 覽 覽 覽 覽 覽

覽 覽 覽 覽 覽 覽

鐵 tiě 鉄。鉄のような堅さである。丈夫なもの。きっと。

鐵鐵鐵鐵鐵鐵鐵鐵鐵鐵鐵

鐵 鐵 鐵 鐵 鐵 鐵

顧 gù 気にかける。客。あちこちわき見をする。振り向く。

顧顧顧顧顧顧顧顧顧顧顧

顧 顧 顧 顧 顧 顧

讀 dú 読む。読書する。朗読する。

讀讀讀讀讀讀讀讀讀讀讀

讀 讀 讀 讀 讀 讀

變 biàn 変化する。変える。変わる。事変。

變變變變變變變變變變變變

變 變 變 變 變 變

罐

guàn | つぼ。缶。缶詰め。

罐 罐 罐 罐 罐 罐 罐 罐 罐 罐 罐 罐

罐 罐 罐 罐 罐 罐

觀

guān | 観察する。見る。眺める。景観。考え方。外観。

觀 觀 觀 觀 觀 觀 觀 觀 觀 觀 觀 觀 觀

觀 觀 觀 觀 觀 觀

LifeStyle074

華語文書寫能力習字本：中日文版基礎級3
（依國教院三等七級分類，含日文釋意及筆順練習QR Code）

編著	療癒人心悅讀社
QR Code 書寫示範	劉嘉成
美術設計	許維玲
編輯	彭文怡
企畫統籌	李橘
總編輯	莫少閒
出版者	朱雀文化事業有限公司
地址	台北市基隆路二段 13-1 號 3 樓
電話	02-2345-3868
傳真	02-2345-3828
劃撥帳號	19234566 朱雀文化事業有限公司
e-mail	redbook@hibox.biz
網址	http://redbook.com.tw/
總經銷	大和書報圖書股份有限公司 02-8990-2588
ISBN	978-626-7064-37-5
初版一刷	2023.1
定價	179元
出版登記	北市業字第1403號

國家圖書館出版品預行編目

華語文書寫能力習字本（中日文版）. 基礎級3/療癒人心悅讀社編著. -- 初版. -- 臺北市：朱雀文化事業有限公司, 2023.1- 冊；公分. -- (LifeStyle；74)中日文版
ISBN 978-626-7064-37-5 (第3冊：平裝). --

1.CST: 習字範本 2.CST: 漢字

943.9　　　　　　　　111021029

About 買書：
●實體書店：北中南各書店及誠品、 金石堂、 何嘉仁等連鎖書店均有販售。 建議直接以書名或作者名， 請書店店員幫忙尋找書籍及訂購。
●●網路購書：至朱雀文化網站、 朱雀蝦皮購書可享85折起優惠， 博客來、 讀冊、 PCHOME、 MOMO、 誠品、 金石堂等網路平台亦均有販售。